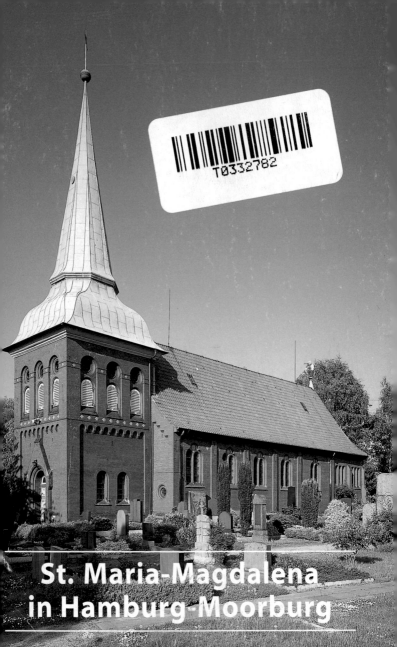

T0332782

St. Maria-Magdalena
in Hamburg-Moorburg

Die Kirche St. Maria-Magdalena in Hamburg-Moorburg

von Harald Begemann und Jörg Reitmann

Geschichte

Hamburg kauft das Moor

»Moorburg« – der Name einer Burg? Tatsächlich gab es auf dieser Seite de Elbe bis Anfang des 18. Jahrhunderts eine für Hamburg sehr wichtige Burg von der das Dorf Moorburg seinen Namen hat. Das große Halbrelief, das a der Wand auf der Orgelempore hängt, stellt die Moorburg dar; diese Tafel, i deren Rahmen zahllose Opfernägel geschlagen sind, entstand im Erste Weltkrieg, um Spenden einzubringen.

1189 hatten die Hamburger das Stapelrecht erworben, d.h. das Rech durchreisende Kaufleute zu zwingen, Abgaben zu zahlen oder ihre Waren fü eine bestimmte Zeit zum Verkauf anzubieten. Dieses einträgliche Recht konn ten sie aber nur auf dem nördlichen Elbarm durchsetzen, nicht auf dem me lenweit entfernten südlichen. Die Schiffer zogen aber die Süderelbe auch we gen ihres Wasserreichtums und des günstigeren Windes der Norderelbe vo So kaufte der Rat der Stadt Hamburg 1375 das sumpfige Gelände an der Sü derelbe mit Namen Glindesmoor und tat damit den ersten Schritt in den etw 200 Jahre dauernden Bemühungen um die Herrschaft über die Süderelbe.

Die Burg wird ab 1390 gebaut

Das Moor wurde trockengelegt, der Sumpfwald gerodet, bald konnte da Land bebaut werden. Der Bau der Burg, 1390, stieß auf den Einspruch de Herzöge von Braunschweig-Lüneburg; doch man baute unverdrossen weite An einen Prunkbau darf man jedoch nicht denken. Ein einfacher Zweckba verschaffte den Forderungen Hamburgs in diesem neuen Interessengebie Nachdruck.

Daher war der Verteidigungswert wichtiger als die Wohnlichkeit. Inmitte der moorigen Umgebung genügte zunächst ein starker Wohnturm, vo einem breiten Graben umgeben. Die dafür ausgehobenen Erdmassen wur den zur Warft aufgeschüttet, auf der der Turm stand. Die Burg umgab ei

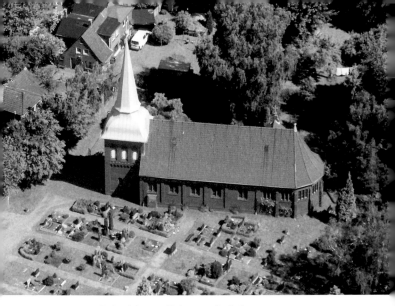

▲ *Ansicht von Süden aus der Luft*

ring von Schanzpfählen, die oben zugespitzt und durch Flechtwerk fest mit-
einander verbunden waren. 1426 waren diese Bauarbeiten beendet.

Die Moorburg war ein Fachwerkbau mit rotgebrannten Ziegeln. Im Jahre
1819 berichtet der Landherr: »Das von Ständer- und Mauerwerk erbaute
Haus enthält 2 Zimmer, 1 Kammer, 1 Salon, 1 geräumige Kellerküche nebst
Vorratskammer, Keller, sowie verschiedene kleine Abteilungen und hinläng-
lichen Bodenraum.«

Die Ecken des Turmes waren durch Verwendung größerer Steine beson-
ders verstärkt. Die Wände waren schätzungsweise 2 bis 3 Meter dick, um den
Stößen der Mauerbrecher bei einer Belagerung Widerstand leisten zu kön-
nen. Der Eingang, nur mit einer Leiter zu erreichen, lag in etwa 4 Metern Höhe.

Über Verlies und Vorratskammer lag der Raum für die Küche und das Gesin-
de; darüber befand sich ein Raum für den Burghauptmann. Außerdem ent-
hielt der Turm noch ein Prunkgemach für Ratsherren und andere hohe Gäste.
Im obersten Stockwerk beobachtete der Wächter den Strom; er hatte das Her-
annahen der Lüneburger und Harburger Salz- und Getreideschiffe zu melden.

1478 wird ein Vorwerk gebaut, 1530 bekommt die Burg eine Wasserleitung, 1558 wird das Vorwerk zum Kampf mit Feuerwaffen umgebaut. Erst 1610 entscheidet nach langem Kampf ein Reichsgerichtsurteil zugunsten der Hamburger.

Die Burg verliert ihre Bedeutung

Nachdem aus diesem Grund die strategische Bedeutung der Moorburg entfallen war, wurde sie mit ihren Ländereien seit Anfang des 17. Jahrhunderts an die sogenannten Pensionarii verpachtet. Weil die Burg baufällig geworden war, erhielt der letzte Pächter im Jahre 1819 den Auftrag, sie abzubrechen. Der Bauschutt und alle noch brauchbaren Materialien wurden ihm für 700 Mark Kurant überlassen. Auch die Warft wurde abgetragen. Heute ist nur noch der Name »Burgweg« bei der Kirche erhalten, der durch die ehemaligen Ländereien der Burg führt.

Die Kirche

Baugeschichte seit Gründung im Jahre 1309

Die St. Maria-Magdalena-Kirche wird bereits in einer lateinischen Urkunde aus dem Jahre 1309 erwähnt; sie wird dort als eine neu errichtete, von der Kirche zu Wilstorf abgeteilte Filialkirche bezeichnet. Aus dem Jahre 1353 existiert eine Urkunde über eine Schenkung an die Moorburger Kirchengemeinde für den Bau der Kirche. Sie stand auf der »Kirchenwarft« am Moorburger Kirchdeich. 1596/97 entstand an der jetzigen Stelle eine im Osten dreiseitig geschlossene Fachwerksaalkirche. Sie wurde 1684–89 von Lorentz Dohmsen vollständig erneuert und erhielt einen Westturm.

1878 wurde das morsche Fachwerk durch massives Mauerwerk ersetzt. Das Kirchenschiff und der Turm wurden außen in neugotischen und neuromanischen Formen mit gelben Formziegeln ummantelt. Besonders die Dachlinie wurde durch zahlreiche kleine quergerichtete Satteldächer mit Dreieckgiebeln aufgelöst. Der Charakter als Marschkirche ging damit fast völlig verloren.

Schon zwanzig Jahre später beklagte der Ortsgeistliche den schlechten Zustand der Kirche. Die Verblendsteine bröckelten ab, die Kirche glich einer Ruine. Erst 1905 gelang es bei der längst fälligen Renovierung einige der gröbsten Stilbrüche des letzten Umbaues zu beseitigen. Die Kirche wurde

Taufbecken, 1692 von V. R. Preuß ▶

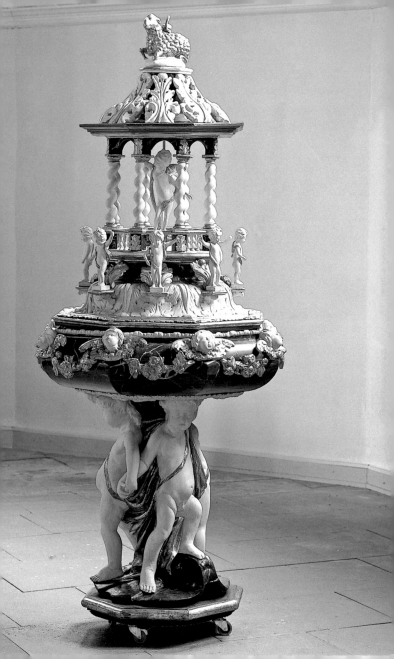

mit rotem Backstein verkleidet. Das Kirchenschiff erhielt wieder ein einheit
liches Walmdach. Dies ist das Bild, das die Kirche heute bietet.

Der Turm erhielt, nachdem die ursprüngliche Schindelbedachung häufig
repariert werden musste, 1838 eine Schiefereindeckung. 1928 wurde der
Turm mit Kupfer gedeckt.

Von der Flutkatastrophe im Februar 1962 zeugt noch die Flutmarke link
vom Kirchenportal, das Wasser stand etwa einen Meter hoch in der Kirche
Die Katastrophe hat auch in Moorburg viele Opfer gefordert; die meiste
Moorburger erinnern sich noch mit Schrecken daran. Die Kirche, die unte
den Wasserschäden sehr gelitten hatte, ist bald danach großzügig und voll
ständig restauriert worden.

Betritt man die Moorburger Kirche durch den Turmeingang und kommt i
das Kirchenschiff, ist man überwältigt von dem geschlossenen barocken Ein
druck, den Fremde nach Betrachten des Äußeren nicht erwarten. Das Inner
behielt seinen barocken Charakter. Das Holztonnengewölbe stellt eine
leuchtend blauen Himmel dar, der von goldenen Sternen übersät ist.

Der Altar – 1688 in Auftrag gegeben

Als erstes fällt der Blick auf den großartigen Altar, der mit seinen Figuren und
Säulen den Chor beherrscht; er reicht bis hoch in das Gewölbe. Der hölzern
Altaraufbau wurde von V. R. Preuß 1688 geschaffen mit gedrehten Säulen i
Hauptgeschoss, ornamentiertem Aufsatz, bewegten Schnitzfiguren (Chris
tus, Evangelisten, Putten) und üppig ausladenden Akanthusanschwüngen; e
erinnert sehr an die Altäre in Hamburg-Moorfleet und Heide in Dithmar
schen, die gleichfalls V. R. Preuß zugeschrieben werden. Dieses Meisterwer
barocker Bildschnitzerei wurde während der Amtszeit des Pastors Johanne
Becker der Gemeinde von den Mitgliedern des Hamburger Rats geschenk
(1688). Das Kirchenbuch meldet darüber: »Der neue Altar dem Discher und
Bildschneider Valentin Preuß verdungen für 400 Mark Kur., aus gutem unta
deligem Holz, Bild- und Schnitzwerk zu verfertigen und zu liefern, und sind
ihm hierauf zum Einkauf des guten Holzes alsofort ausgezahlet und auf die
Hand gegeben 100 Mark Kur., nachgehends noch 100 Mark Kur., und bei de
Lieferung die übrigen 200 Mark Kur., daß es zusammen macht, wie verspro
chen, 400 Mark Kur.« (Im Gegensatz zur Mark banco war die Mark courant -
auch: Kurant; abgekürzt: Kur. – die derzeit umlaufende Währung.)

Altar, 1688 von V. R. Preuß ▶

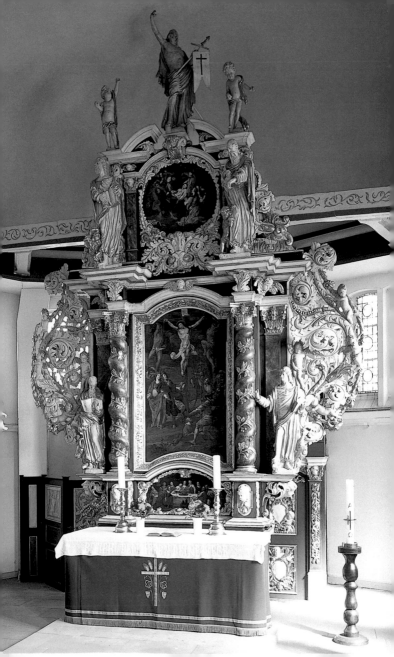

Die Altargemälde

Weiter berichtet das Kirchenbuch: »Mit dem Maler Christopher Sorgel, de[r]
die drei Tafeln in dem Altar schildert, ist man einig geworden, daß er 60 Mar[k]
Kur. soll haben, wenn sie nach ihrer Kunst mit Fleiß und untadelhaftig
geschildert seien. – Wegen des Altars, von ihm selbst anzustreichen und z[u]
vergulden, hat man ihm nachgehends in unterschiedlichen Posten noc[h]
gezahlet 340 Mark Kur.«

Der Altar erzählt mit seinen Bildern und Figuren die Passions- und Auferste[h]
hungsüberlieferung nach den Evangelien vom Abendmahl bis zur Aufersteh[e]
hung. Seit 1961 stellt er sich wieder als einheitliches Kunstwerk dar. Damal[s]
wurde das mittlere Bild wieder an seine ursprüngliche Stelle gebracht; de[r]
geschweiften Kanzelkorb, der 1787 während der Amtszeit des Pastors Baum[-]
garten über dem Altar angebracht wurde, stellte man einzeln auf.

Das untere Bild in der Predella, direkt über dem Altartisch, stellt das Letzt[e]
Abendmahl Christi mit den zwölf Aposteln dar. Das große Bild im Hauptge[-]
schoss des Altares zeigt die Kreuzigung Christi. Farbgebung und Bildkomposi[-]
tion dieser Szene erscheinen von der niederländischen Malschule beeinfluss[t]

Kunsthistorisch auffällig ist, dass die in damaliger Zeit übliche Trias –
Abendmahl, Kreuzigung und Auferstehung – bereichert ist durch die Grable[-]
gungsszene, dargestellt im Bildoval des oberen Geschosses. Statt eine[s]
Gemäldes von der Auferstehung steht als Skulptur hoch über allem der wie[-]
derauferstandene triumphierende Christus mit dem Siegesfähnlein in de[r]
Hand. Durch diese Darstellung wird die Heilsbedeutung Jesu, die in Passion
und Auferstehung ihren Kulminationspunkt hat, künstlerisch vor Auge[n]
gestellt.

Die Altarleuchter

Ein Pächter der Moorburg, der Pensionarius Benedix Wagner, hatte der Kir[-]
che, als er 1739 starb, 600 Mark Kurant vererbt. Davon wurden wertvolle
mächtige Silberleuchter angeschafft, die vor Jahren durch Diebstahl verlore[n]
gegangen sind. Die eingravierte Widmung nannte den Silberschmied: »Gott
zu Ehren und der Kirchen zum Zierath. Hat Sehl. Benedix Wagner gewesene[r]
Pensionarius Zu Moorburg diese Beeden Leuchter verehrt. A° 1744 sind dies[e]
Leuchter an Ihro Wohlw. Jorge Jencquel als ältester LandHerr übergeben mi[t]
der Rechnung Laut Sehl. Wagners Testament. Christian Ludewig Fürstenau.«

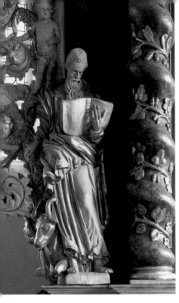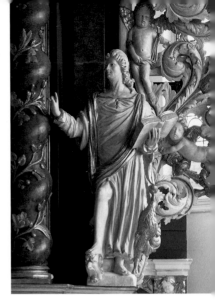

▲ *Die Evangelisten Lukas und Johannes, 1688 von V. R. Preuß*

Die Evangelisten – Die Symbole

Wie Zeugen der Geschichte Jesu, die in der Mittelachse des Altars von unten nach oben dargestellt ist, umrahmen in etwa halb-lebensgroßen Gestalten die vier Evangelisten die Gemälde.

Man erkennt sie an ihren Symbolen. Diese Tiersymbole, die sich in der Bibel beim Propheten Hesekiel (1,10) und in der Offenbarung des Johannes (4,7) in einer Vision von dem Throne Gottes finden, sind aus dem babylonischen Mythos eingewandert und bezeichnen ursprünglich Sterngötter; sie sind viergesichtig (griechisch: tetra-morph). An assyrischen Thronen und Toren der Königsstädte stellen sie Sinnbilder göttlicher Macht dar.

Seit dem 4. Jahrhundert findet man sie als Symbole der Evangelisten. Später werden die von der Kirche weitergeführten Symbole so gedeutet:

Matthäus – Mensch, weil das Evangelium mit dem Geschlechtsregister Christi anfängt.

Markus – Löwe, weil er sein Evangelium mit Johannes dem Täufer beginnt, der in der Wüste lebte.

Lukas – Stier. Das in Lukas 1 berichtete »Räuchern« des Zacharias wurde wohl als Opfer missverstanden und daher dem Lukas der Stier, das Opfertier beigegeben.

Johannes – Adler, weil in ihm der Geist am höchsten fliegt.

Die Taufe

Das schöne hölzerne **Taufbecken**, dessen Schale von drei Putten getragen wird, stammt, wie der Altar, aus der Werkstatt des V. R. Preuß. Im Kirchenbuch von 1692 findet sich die Eintragung, dass ihm 60 Mark Kurant zugesagt wurden, wenn er sie »aus gutem Holz, zierlichen Bildern und Schnitzwerk also verfertigen würde zur Zufriedenheit der beiden regierenden Landherren und der ganzen Gemeinde«. Die Taufschale aus Zinn, gestiftet 1770, trägt den Spruch: »Lasset die Kindlein zu mir kommen und wehret ihnen nicht denn ihrer ist das Himmelreich« (Mark. 10,14). Die Engelsfiguren auf dem Taufdeckel wurden erst 1900 von dem Bildhauer Buller in Hamburg-Altona geschaffen.

Weitere Ausstattungsstücke

Dem Meister des Altars werden weiter zugeschrieben: Die geschnitzten Füllungen der **Sakristeitür**, dort findet sich das Wappenbild des Pastors Johannes Becker, der Adler. Aus der gleichen Werkstatt ist wohl auch der frühere **Amts- und Landherrenstuhl** neben der Brauthaustür mit seinen reichen Verzierungen. Interessant ist die für die damalige Epoche typische Unbefangenheit des Künstlers, der neben Putten und Akanthuswerk die Meerjungfrauen stellt, die in ihren Händen das Hamburger Wappen mit geöffneten Toren halten.

Die **Brauttür** mit geschnitzten Brautkronen als Fensterrahmen ist Ende des 17. Jahrhunderts entstanden. Sie ist eines der wertvollsten Stücke der Kirche. Die Nord- und Westemporen mit den Halbbalusterbrüstungen stammen aus der Zeit des Kirchenbaus. Die Kirchenfenster sind geschmückt mit Familien- und Stadtwappen; die meisten stammen aus der Amtszeit Johannes Beckers.

Auf den beiden **Messingkronleuchtern** finden sich die Jahreszahlen 1648 und 1897. Der ältere, vor dem Altar, trägt die folgende Inschrift: »Dise Krone verehrt Claus Richters seeliger gewesener Burgermeister zur Harburgk und

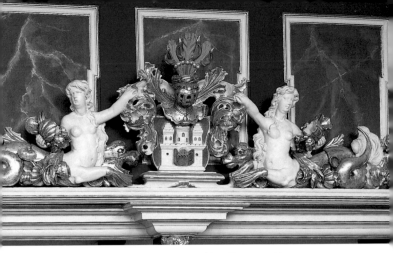

▲ *Das Wappen vom Amts- und Landherrenstuhl*

seine nachgelassene Witbe Gertruta Beren zu einer Gedachtnus Anno 1648«. Der andere, vor der Orgelempore, ist eine fast genaue Kopie des älteren und trägt die Inschrift: »Zum vierhundertjährigen Geburtstag Philipp Melanchtons d. 16. Feb. 1897 stiftete diesen Kronleuchter in dankbarer Erinnerung an das Segenswerk der Reformation die Gemeinde Moorburg.«

Ölgemälde Moorburger Pastoren

Die Moorburger Kirchengemeinde hat, wie andere traditionsreiche Gemeinden auch, einige ihrer Pastoren in Öl malen lassen, um sie mit einem Bild in der Kirche zu ehren.

Bis ungefähr Ende des vergangenen Jahrhunderts gab es für Pastoren, die des Alters wegen aus dem Amt schieden, keinerlei Altersversorgung; so blieben sie möglichst lange, oft bis zum Tode, im aktiven Dienst. Als diese Tatsache später vergessen wurde, konnte in Moorburg die liebenswürdige Legende aufkommen, dass in der Moorburger Kirche nur Bilder von Pastoren hängen, die im Dienst der Gemeinde gestorben sind.

Auf dem ältesten Bild sehen wir Pastor Werner Meyer; die Initialen seines Namens W M erkennt man auf dem dicken Buch, das er in den Händen hält.

Die Lebensdaten stehen in schwer lesbarem Kirchenlatein auf dem Bild. Am 15. März 1566 wurde er in Hamburg geboren; er starb am 16. Januar 1639 in Moorburg. Er studierte in Helmstedt (1591) und wurde 1597 Pastor in Moorburg.

Das große **Epitaph** mit geschnitzten Obelisken, die die Auferstehung symbolisieren, sowie mit drei Engeln stellt den Magister Johannes Becker dar. Das Schnitzwerk entspricht in Stil und Holzverarbeitung der Arbeit von V. R. Preuß, dem Künstler des Altares. Die Lebensdaten Beckers entnimmt man der Tafel: geboren in Hamburg am 19. März 1637, gestorben in Moorburg am 14. Mai 1693. Er studierte in Wittenberg (1657) und Straßburg (1661). In Moorburg wurde er am 4. April 1665 in das Amt des Pastors eingeführt.

Das mit reich verziertem Rahmen gefasste Bild zeigt Christian Gottlob Baumgarten. Wie die Tafel darunter erzählt, war er »Wohlverdienter Prediger zu Moorburg. Gebohren im Jahre 1716, den 26. August, gestorben im Jahre 1788, den 5. November, im 72ten Jahre seines Alters und im 31ten Jahre seines zu Moorburg rühmlich geführten Predigtamtes.« Nach alten Akten ist er in Deutschenbora in Sachsen geboren, er studierte in Leipzig (1734) und in Halle. Von St. Jakobi (Hamburg) wählte ihn die Gemeinde nach Moorburg, wo er am 30. Juli 1758 die Amtseinführung erlebte. Vier weitere Ölbildnisse Moorburger Pastoren hängen im Altarraum: Paul Lorenz Cropp (1759–1830), Friedrich Matthias Perthes (1800–1859), Friedrich Hermann Stüven (1855 bis 1929) und Frank Bodo Calliebe-Winter (1926–1960).

Die Gemeinde heute

Moorburg heute – das ist der Kontrast zwischen dem alten Dorfidyll mitten in der Stadt und modernster Industrie. Die schöne alte Kirche steht heute unter Denkmalschutz; bedroht ist sie durch geplante Erweiterungen der Hafen- und Industrieanlagen, denen schon in den vergangenen Jahrzehnten ein Teil des Ortes weichen musste. Sollte es tatsächlich zu einer weiteren Umsiedlung kommen, so ist vorgesehen, die Kirche zu translozieren; das bedeutet, die Kirche Stein für Stein abzutragen und an anderer Stelle wieder aufzubauen. Rund 800 Menschen wohnen im Dorf, davon sind fast die Hälfte Kirchenglieder. Die St. Maria-Magdalena-Kirche hat ihre wichtige Rolle als Mittelpunkt des Dorfes erhalten. Sie bietet einen Treffpunkt für Moorburger

Epitaph des Magisters Johannes Becker, gest. 1693 ▶

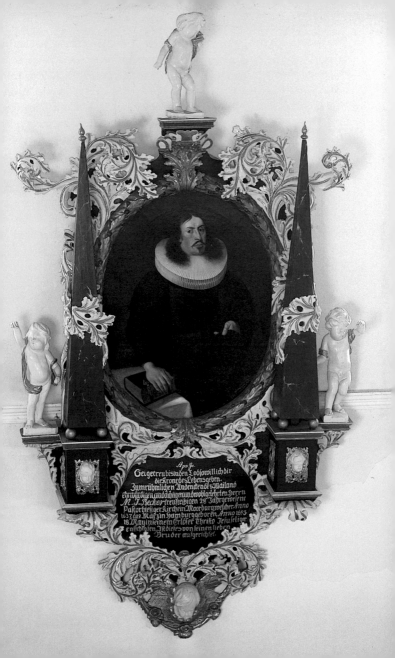

Apo: Je.
Sei getreu bis in den Todso will ich dir
die Krone des Lebens geben.
Zum rühmlichen Andenken des Weiland
ehrwürdigen Groß achtbaren und wohlgelehrten Herrn
M. J. Becker treu seligen 28 Jahr gewesenen
Pastor hiesiger Kirchen Moorburg welcher Anno
1637 den 9 Märtz in Hamburg geboren Anno 1693
18 May in einem Erlöser Christo Jesu seliglich
entschlafen Ist dieses von seinen lieben
Bruder aufgerichtet.

und andere, die sich in diesem Dorf in der Nähe des Hafens verbunden fühlen. Die Kirche mit ihren Kunst- und Erinnerungsgegenständen selbst und die vielen Menschen, die sich für die St. Maria-Magdalena-Kirche einsetzen halten Gottvertrauen und Hoffnung wach. Die Moorburger St. Maria-Magdalena-Kirche hat zwei große Jubiläen begangen: 1996 feierte die jetzige Kirche ihr 400-jähriges Bestehen. Im Jahre 2009 begeht die Kirchengemeinde die 700-Jahrfeier. 1309 wird die Kirche – damals noch als Kirche in Glindesmoor – das erste Mal urkundlich erwähnt. Zum 400-jährigen Jubiläum ist die St. Maria-Magdalena-Kirche grundlegend renoviert worden. Aus Anlass des 700-jährigen Bestehens hält eine Figur der St. Maria Magdalena – Begleiterin und Sponsorin Jesu – Einzug in die Kirche. Sie soll ein Symbol dafür sein, dass die Gemeinschaft der St. Maria-Magdalena-Kirche zu Moorburg zu dem Vertrauen auf das zuverlässige Handeln Gottes getragen wird. Eine Haltung die sich in diesem Ort, vielleicht mehr noch als anderswo, immer neu bewähren muss.

<div align="right">Pastor i. R. Hans-Jürgen Martensen</div>

Literatur

Aust, Alfred: Rund um die Moorburg, ein Heimatbuch. Moorburg 1930.
Dehio, Georg: Handbuch der Deutschen Kunstdenkmäler.
 Hamburg, Schleswig-Holstein. Berlin/München 2009
Gerdts, G. A.: Die Kirche St.-Maria-Magdalena zu Moorburg.
 In: Die Kirchen des Hamburgischen Landgebiets. Hamburg 1929.

St. Maria-Magdalena in Hamburg-Moorburg
Bundesland Hamburg
Kirchengemeinde Moorburg (Evang.-luth.)
Moorburger Elbdeich 129
21079 Hamburg

Tel.: 040/740 24 33
Fax: 040/74 13 59 01

www.kirche-suederelbe.de

Aufnahmen: Lisa Hammel, Hamburg. – Seite 3: Volker Persy (www.mobilis.tv).
Druck: F&W Mediencenter, Kienberg

Titelbild: *Ansicht der Kirche von Südwesten*
Rückseite: *Das Kirchenschiff nach Osten*

Grundriss

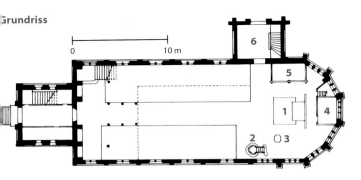

1 Altar	3 Taufe	5 Amts- und Landherrenstuhl
2 Kanzelkorb	4 Sakristei	6 Brauthaus

Pastoren im Dienste der Gemeinde

Dirick Albers	1528–1565
Philipp Schiedlich	1565–1567
Jürgen Georg Wichgreve	1568–1577
Christoffer Hane (Gallus)	1577–1596
Werner Meyer	1597–1639
Mag. Hinrich Hülsemann	1639–1640
Mag. Georg Leopold Barsönius	1640–1664
Mag. Johannes Becker	1665–1693
Mag. Johann Musick	1693–1719
Franz Wolff	1720–1721
Johann Nicolaus Rüter	1721–1731
Johann Albert Wilde	1732–1758
Christian Gottlob Baumgarten	1758–1788
Paul Lorenz Cropp	1786–1830
Friedrich Matthias Perthes	1830–1859
Dr. Carl Peter Hüpeden	1859–1866
Dr. Johannes Theodor Cropp	1866–1882
Friedrich Hermann Stüven	1882–1922
Adolf Pasewaldt	1923–1926
Georg Adolf Gerdts	1926–1947
Karl Otto Haubold	1947–1953
Frank Bodo Calliebe-Winter	1954–1960
Gerhard Mandelkow	1962–1977
Hans-Edlef Paulsen	1977–1986
Christoph Meyer	1986–1994
Annette Sandig	1994–1995
Hans-Jürgen Martensen	1996–1999
Angelika Meyer	1999–2005
Christiane Zimmermann	2005–2006
Anja Blös	seit 2006

Als Organisten und Küster wirkten

Cordt Schuldt	† 1666
Johan Zinck, sen.	1666–1703
Johannes Zinck, jun.	1703–1704
Johann Joachim Krohn	1704–1720
Johan Krohn	1720–1748
Johan Bruns	1748–1760
Hans Rübcke	1760–1800
Johann Heinrich Gottfried Rübcke	1800–1816
August Beyer, sen.	1816–1829
August Beyer, jun.	1829–1848
Johann Georg Schierholz	1848–1860
Johann Martin Julius Hegewald	1860–1886
Georg Westhusen	1886–1908
Friedrich Otto Winckler	1908–1923
Hermann Zwiebelmann	1924–1929
Friedrich Otto Winckler	1929–1933
Henri Knupper	1934–1969
Maren Brennecke	1969–1976
Harald Begemann	1979–1982

Küster aus letzter Zeit

Heinrich Riemann	bis 1924
Hinrich Versemann	1924–1938
Hinrich Gerkens	1939–1943
Anne Müller	1943–1971
Ingrid Sickert	1971–2001
Sonja Dittloff	seit 2001

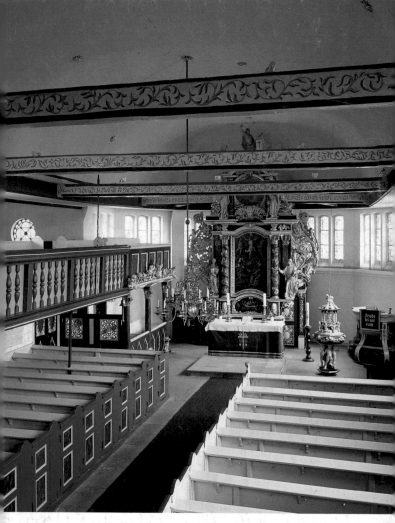

DKV-KUNSTFÜHRE
2., neubearb. Auflag
© Deutscher Kunstve
Nymphenburger Str
www.dkv-kunstfueh

ISBN 9783422022003

9 783422 022003